李陽冰 （約713-789）

唐代書法，承秦、漢、南北朝發展之餘緒，法度森嚴，授受相傳，諸體悉備，名家輩出。唐世帝王多好書法，六藝之中復立書學，書法一藝遂勃興於盛世。前有歐、虞、褚、薛，謂爲初唐四家，後有顏魯公、柳誠懸，合稱顏柳，至此楷法齊備，又有張旭、懷素，以擅草法而彰名於世，更將唐代書法推向極致。篆隸二體，本於秦漢，至唐時而略呈衰微現象，幸而有中唐李陽冰、史惟則、韓擇木等輩傲立於書壇，使篆隸書藝得以重振雄風，同時也爲風貌多姿的唐代書壇增添一筆濃重的色彩。特別是李陽冰的出現，爲篆書體的復興作出巨大的貢獻，後世習篆者莫不祖述陽冰。

李陽冰字少溫，祖籍趙郡（今河北邯鄲境內），後移家雲陽（今陝西省淳化縣西北），遂爲雲陽人。李陽冰出身望族，族中爲官者代不乏人。唐代竇臮《述書賦》中云：「通家世業，趙郡李君。嶧山並鶩，宣父同祖。」家傳孝義，意感

竇臮、竇蒙兄弟是唐代著名的書法評論家，且與李陽冰家庭有通家之誼，故他們筆下所記足當探信。李陽冰的祖先爲秦司徒曇，其孫牧爲趙將，被封爲武安君，故定居於趙郡。其後李氏分爲六房，而李陽冰一族爲南祖房，始於晉鎮南府長史李晃。李陽冰的七世祖爲北齊梁州刺史李義深。李義深之子孫史籍載述甚詳。政起生行敦，即爲晉陽縣尉，曾祖。李陽冰之祖父懷一（一作雍問），曾爲湖城縣令。李氏家庭原本世居趙郡，北周時南祖一房即遷居雲陽。史載李陽冰共有兄弟五人，而見於記載者僅三人，其兄長李湜，有名無字，不記職守，《全唐文》收有其所作文一篇；其次爲陽冰，陽冰之弟爲澥，其餘二人則不見於史籍記載。

關於李陽冰的生卒年史無確載，朱關田先生在《李陽冰散考》一文中認爲生於開元五年（717年）的李澥爲李陽冰之兄長，所以李陽冰應生於開元九年或十年（西元721或722年）間。然而竇蒙在《述書賦注》中卻載：「弟澥，澥子騰，冰子均，並詞場高第。」（編者註：關於竇蒙《述書賦注》所寫的「弟澥」，《法書要錄》《四庫全書》中並無記載，但根據黃賓虹與鄧實編的《美術叢書》，其中收錄唐張彥遠的《述書賦注》卻有記載，因此本書作者與朱關田先生根據不同的版本而對李陽冰的生卒年作出不同的推論。）在這裏竇氏明言澥爲陽冰弟，筆者以爲，竇氏兄弟作爲李陽冰同時代人，且與李氏有通家之誼，斷不至於將兄弟次序弄錯，

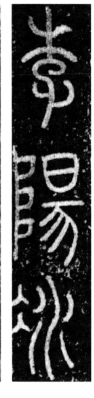

李陽冰篆書

李陽冰，字少溫，後移居雲陽（今陝西淳化縣西北）。出身望族，故很早就出仕爲官，曾任浙江縉雲縣令，遇大旱，率眾在城隍神前祈雨，五日後竟大雨解旱，因此重建城隍廟，並撰及書《縉雲縣城隍廟記》。後又邊當塗縣令，李白依其宴遊，並客死於其官舍；此後他掛冠退隱。李陽冰約在二十歲左右開始對篆書及古文字進行研究。終其一生，始終不輟，最後成爲書法史上著名的一代篆書宗師。

風雲。」竇蒙《述書賦注》在其條下云：「李陽冰，趙郡人，父雍門，湖城令。冰兄弟五人，皆負詞學。工於小篆，初師李斯《嶧山碑》，後見仲尼《吳季札墓誌》，便變化開闔，如虎如龍，勁利豪爽，風行雨集。文字之本，悉在心胸，識者謂之蒼頡後身。弟澥，澥子騰，冰子均，並詞場高第。幼子曰廣，勤學孝義，以通家之故，皆同子弟也。」

1

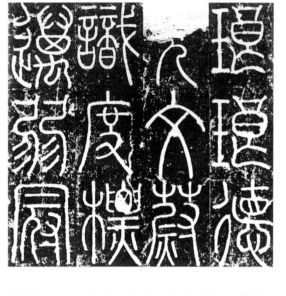

李陽冰《唐李氏三墳記》局部　767年　拓本

西安碑林博物館藏

李陽冰的篆書，始學於秦李斯的小篆，但因自己的努力與對藝術的領悟和理解，終於改變秦篆的體格而形成自我的篆書風格。像此碑篆文的筆法，剛勁而不乏秀潤圓轉之韻至，結體多取縱勢，筆劃繁複者呈方正之姿，筆劃少者則呈修長秀美之態，遒勁中突顯著一種翩然之逸致。（洪）

故寶氏之記當可採信。舒元輿在《玉筋篆志》中云：「陽冰生皇唐開元天子時」，筆者以為陽冰當生於開元初年，即713至716年之間。李陽冰在做過縉雲、當塗縣令之後，有一段時間過著掛冠隱居的生活。在此期間，李陽冰潛心於古文字的研究，並上書李大夫請薦於朝，「願刻石作篆，立於明堂」，為不刊之典，號曰大唐石經，使百代之後，無所損益。」這就是著名的《上李大夫論古篆書》一文，文中有這樣一段文字：

「皇唐聖運，逮茲八葉。天生剋復之主，人樂惟新之令……冰年垂五十，去國萬里，家無宿春之儲，出無代步之乘，仰望紫極，遠接丹霄。若溢先犬馬，此者不就，必將有負於聖朝，是長埋於古學矣。」有唐一代，自高祖李淵以下，經太宗、高宗、睿宗、玄宗、肅宗、代宗，皆為八代正統之主，然而一般摒除武后一朝，故陽冰此文必作於代宗之朝。唐代宗寶應元年（762）李陽冰在為大詩人李白詩稿作序後不久，即掛冠退隱，正合其「家無宿春之儲，出無代步之乘」的生活境況，此時李陽冰已年垂五十，又逢「天生剋復之主，人樂惟新之令」的新主初立之時，故此文必作於唐代宗立朝初期，或在寶應二年至永泰元年（763-765）之間。如此上推五十年，則陽冰當生於713至715年之間。（洪）

李陽冰鑽研古篆歷久，青年時期即開始對古篆產生濃厚的興趣。他早年曾在山西絳州龍興觀見《碧落碑》，寢臥其下，數日不去。後主要研習李斯的《嶧山碑》，復見孔子《吳季札墓誌》，遂變化開闔，如虎如龍，勁利豪爽，風行雨集。他在《上李大夫論古篆書》一文開首便云：「陽冰志在古篆，殆三十年。」可知他二十歲左右開始對篆書及古文字進行研究，終其一生，始終不輟，最後成為一代篆書宗師。

李陽冰很早就進入仕途，因其出身世家，或以門蔭而出仕。《全唐文》卷四三七收有李陽冰《對元日懸象稅千畝竹判》一文，即是他參加吏部銓選時所作的判案。李陽冰在三十餘歲時出任白門尉，白門即今之江蘇南京，為九品的下級官員。李白在《金陵酒肆留別》詩中有「白門柳花酒店香，吳姬壓酒喚客嘗」之句。根據李陽冰所作的《縉雲縣城隍廟記》，可知他在唐肅宗乾元二年（759）時任浙江縉雲縣令。該年江南久旱，死者甚多，李陽冰率眾於城隍神前祈雨，五日後，合境大雨告足，李陽冰又轉遷當塗縣令，遂重構城隍廟，並立此碑。其後，

南京秦淮河風光（洪文慶攝）

李陽冰在三十多歲時曾出任白門尉，白門即今之南京，是一個九品級的下層官員。「白門柳花酒店香，吳姬壓酒喚客嘗。」講的就是南京的旖旎風光。南京曾是三國孫吳、東晉及南朝（宋、齊、梁、陳）等六個朝代的首都，繁華一時。而代表當時繁華印記的莫過於市區夫子廟前的秦淮河，那裡酒家林立，風光無限，是歷代文人描述最多且流連忘返的地方。圖即是今秦淮河晨景象，李陽冰曾在南京當過小官，想必也應該來此玩過才是。

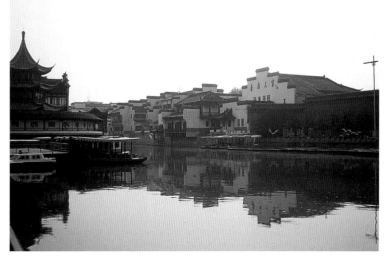

至唐代宗寶應元年（762）才掛冠離任，開始其隱居的生活。在當塗期間，詩人李白過而依之，並客死於李陽冰家中，臨終時委託李陽冰為其詩稿編次並書序，陽冰遂於寶應元年十一月乙酉日作《唐翰林草堂集序》一文。李白在當塗期間與李陽冰遊宴飲樂，過得十分愉快，並作《當塗李宰君畫贊》相贈，其中有句云：「天垂元精，岳降精靈，當塗政成。……眉秀華蓋，目朗明星。鶴矯閬風，麟騰玉京。若揭日月，昭然運行。窮神闡化，永世作程。」《全唐文》卷三五〇

此外，李白有《獻從叔當塗宰陽冰》、《陪族叔當塗遊化城寺升公清風亭》等詩見贈。

在經歷一段的隱居生活後，李陽冰的出仕思想又開始活躍起來。於是他撰寫《上李大夫論古篆書》一文以求上達天聽，並希望刊行他對於古篆研究成果的理想。這理想不久後果真得以實現，他接到入都的詔書。其族侄李嘉祐在得知李陽冰奉詔入都後撰寫《送從叔陽冰祗詔赴都》詩一首，云：「自小從遊慣，多由戲笑偏。常時矜禮數，漸老荷優憐。見主承休命，為郎貴晚年。……伯喈文與篆，虛作漢家賢。」皎然有詩作《同顏使君真卿峴山送李法曹陽冰西上獻書時會有詔征還京》，顏真卿也有《峴山送李法曹陽冰西上獻書》詩目存世。李陽冰奉詔西上所獻之書，即其所作重修漢代許慎的《說文解字》，其奉詔入京任職於京兆府法曹，建中元年（780）時轉任國子監丞，後為集賢院學士，興元元年（784）擔任將作少監，最後終於秘書少監任上，故後世有「李監」之稱。

八《說文解字》條下記云：「秘書少監李陽冰重修漢許慎《說文解字》，陽冰從子檢校祠部員外郎騰篆，凡五百四十字，碑以貞元五年十月立。」由此可知，貞元五年（789）李陽冰之書得以立石鐫刻，其字由陽冰之侄李騰所書。陽冰畢生心血所完成之書，卻由子侄書寫，想必此時李陽冰已不在人世。因此，李陽冰的卒年下限應為貞元五年，而《咸宜公主碑》書於興元元年（784）是目前所知其最晚的書作，亦即李陽冰應卒於貞元二年至五年之間（786~789），由此推算，李陽冰卒時大約在七十歲左右。

李陽冰作為有唐一代的篆書大家，一生書寫大量的作品，然至今日其墨蹟已蕩然無存，存世的碑刻、拓本也有部分屬於後代翻刻之作，因此對於研究他的篆書藝術確實存在相當大的困難。李陽冰的篆書藝術對後世產生極其廣泛的影響，因此本書在收入部分李陽冰碑拓以外，還選擇宋、元、明、清歷代與李陽冰「玉箸篆」有承繼關係的作品加以介紹，以期讀者朋友對唐代及以後的篆書有一個較為全面性的瞭解。

史惟則《管元惠神道碑》局部 742年 177×99公分

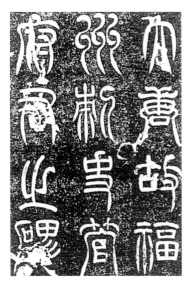

史惟則，廣陵人（今江蘇揚州）。開元二十四年（736）以伊闕縣尉入院充任待制兼校理始，歷直學士、至學士。先後凡三十餘年。約卒於大曆初年。史惟則善篆擷飛白，尤以隸書著稱於史。此碑為福州刺史管元惠墓碑。蘇預撰文，史惟則書碑文及篆額。字體筆畫有粗細變化，末端更出鋒似懸針，與李陽冰的玉箸篆風格有別。

《李白脫靴圖并贊》拓本 163×102公分 南宋寶祐五年（1257）刻石在安徽當塗

李白在當塗期間與當塗縣令李陽冰遊宴飲樂，並作《當塗李宰君畫贊》相贈。李白並客死於李陽冰官舍，臨終時委託李陽冰為其詩稿編次並書序；陽冰遂於寶應元年十一月為李白編次詩稿作《唐翰林草堂集序》一文。兩人在當塗的交往事蹟被當地傳為佳話，流傳千古。

《唐縉雲縣城隍廟記》

759年 拓本 139×72公分
北京故宮博物院藏

此碑爲乾元二年（759）立石，在浙江縉雲縣，爲李陽冰撰文並書寫，當時李陽冰擔任縉雲縣令。乾元二年，江南久旱，縉雲縣也蒙受其害，該碑文記述李陽冰率黎庶向城隍神祈雨及最後遷廟之事。原石已佚，現存爲宋代重刻本。

碑文共計篆書八行，每行十一字。碑面左側有宋代重刻題記云：「唐乾元中，李陽冰嘗宰是邑。邑西山之巔有城隍祠碑刻，實爲記與篆也。陽冰以篆冠軍古今，而人爭欲得之。昨緣寇攘，殘缺斷裂，殆不可讀。偶得紙本於民間，遂命工勒諸石，庶廣其傳，亦足以使之不朽也。大宋宣和五年歲次癸卯十月朔，承信郎就差權處州縉雲縣尉周明，迪功郎就差處州縉雲縣主簿費季文，將仕郎

處州縉雲縣丞李良翰，文林郎就差處州縉雲縣令陽冰句，勸農公事吳延年立。」通過此段題記可知，此碑爲宋代宣和五年（1123）由縉雲縣當時的官員們共同籌款翻刻。

據《金石萃編》載，碑高五尺七寸，廣三尺七分。故宮博物院收藏清乾嘉時期整張的拓本，縱一三九公分，橫七二公分。《集古錄》、《石墨鐫華》、《潛研堂金石文跋尾》等書均著錄此碑。

此碑爲李陽冰四十餘歲時所書，筆畫勻細而結字修長，雖爲翻刻，但仍可從中體會李氏早期篆書用筆之規範矩度。中鋒用筆的特點十分突出，表現出端莊秀美之姿，雅淡中和之態。李陽冰的篆書初師《嶧山碑》，直接取法於秦相李斯。不過，今存之《嶧山碑》

爲後代重刻，陽冰所見者是否爲原石，尚難分辨，不過觀此碑記之書法，確與現存的宋代重刻《嶧山碑》有相通之處。抑或是摹刻者也受李陽冰篆書的影響，亦未可知。

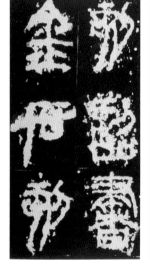

秦《嶧山碑》　拓片　局部　218×84公分　西安碑林博物館藏

亦稱《嶧山刻石》，傳秦相李斯書，秦始皇二十八年（西元前219）立。碑末有二世加刻的詔辭。唐開元（713-741）以前，石毀。今傳爲北宋鄭文寶於淳化四年（993）以南唐徐鉉摹本重刻於長安（今陝西西安）。

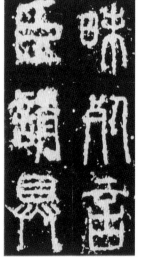

秦《泰山刻石》　拓片　局部　上海書店藏

西元前219年，秦始皇第二次東巡時登臨泰山行封禪大典。相傳此文字出自秦相李斯之手，爲秦統一文字後的小篆書體，對後世篆書的發展具有非常重要的意義。

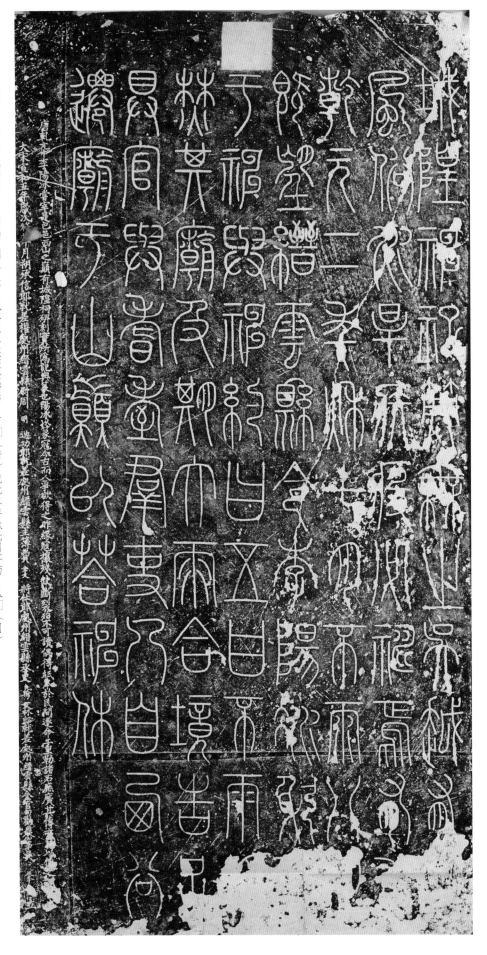

釋文：城隍神祀典無之，吳越有□（之）。風俗水旱疾疫必禱焉。有□（唐）乾元二年秋七月不雨，八□（月）既望，縉雲縣令李陽冰躬□（禱）於神，與神約曰：五日不雨，□（將）焚其廟。及期大雨，合境告足。其官與耆耋群吏人，自西谷遷廟於山巔，以答神休。（此碑文《全唐文》收入，文字有小別。）

《怡亭銘》

765年 摩崖 拓本 北京故宮博物院藏 原石在湖北省武昌

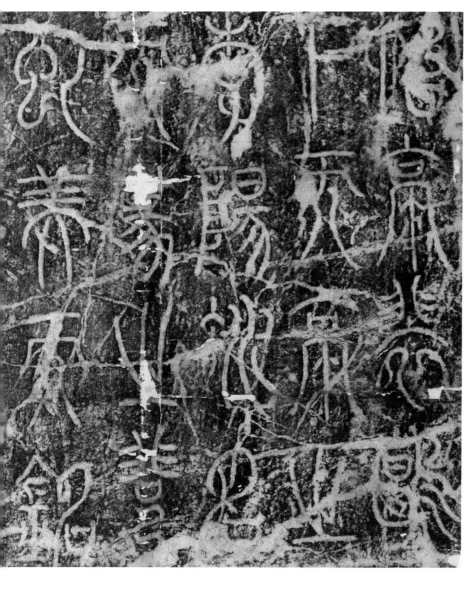

《怡亭銘》為永泰元年（765）李陽冰與李莒共同書寫的銘刻作品。怡亭在湖北武昌，武昌人稱其地為吳王散花灘。據宋歐陽修《集古錄》載云：「亭在武昌江中小島上，銘刻於島石，常為江水所沒，故世罕傳，直乎知之者少也。」由於此銘刻在江中島石上，只有江中水位低淺時方露出水面，因此知道的人很少，傳世的拓本就更少了。

此銘為裴虬撰文，前半部分為篆書六行，行四字，為李陽冰書，後半部分為隸書五行，行八字，又後三行各低一字，為李莒書。李莒是唐代書法家，長於隸書，綽有古意。曾官越州（今浙江紹興）錄事參軍。《怡亭銘》前段文字為：「怡亭裴鷗下而亭之。」李陽冰名而篆之。其下為隸書銘文，末三行款云：「永泰元乙已歲夏五月十一日隴西李莒……」「李莒」下似有餘字，可惜漫漶不辨。陽冰篆文雖無明確的書寫時間，但從篆隸文的上下銜接連貫來看，當為同時所書。此書作於永泰元年，時李陽冰已掛冠退隱，居於浙江吏隱山，李莒時或在吳越為官，遂得以共書之。

從書法風格看，此銘與李陽冰所書的《縉雲縣城隍廟記》頗為相近，用筆較為瘦勁，結字偏長，與大曆以後所書碑版有明顯不同。特別是一些撇、捺之筆末端漸細，有出鋒之意，與唐人的《碧落碑》相近。李陽冰曾於山西絳州龍興觀見過《碧落碑》，並寢臥其下，數日不去，因而在其書中呈現出某些《碧落碑》的特點也是理所當然。從書寫年代與書寫風格來看，此銘當為李氏早期的作品，與《縉雲縣城隍廟記》屬於同一時期的作品。李陽冰存世碑刻多為後世所翻刻，此銘由於長沒於江中，故得以原石存世，其價值顯得十分珍貴。

斯去千年，冰生唐時。
冰復去矣，後來者誰。
後千年有人，誰能待之。
後千年無人，篆止於斯。

——唐·舒元輿《玉筯篆志》

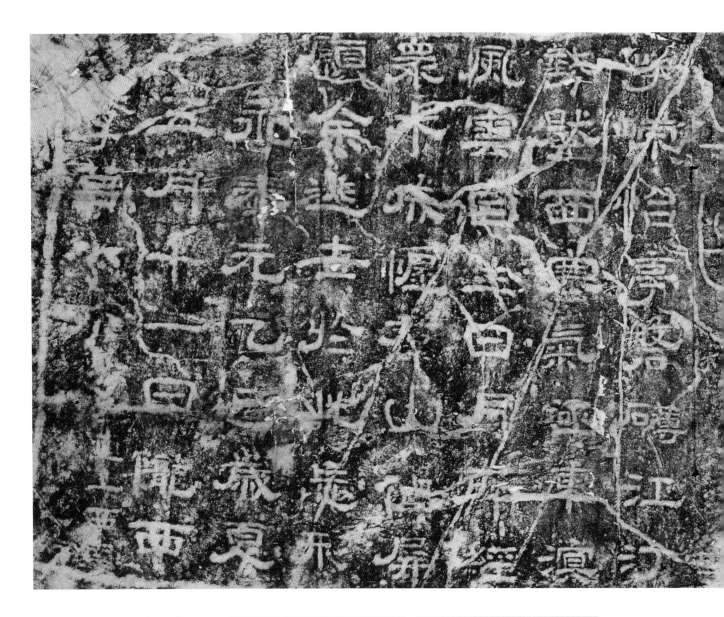

唐人《碧落碑》 670年

唐高宗咸亨元年立石，書者不詳。石在絳州（今山西新絳縣）龍興觀。碑文為篆書，書體怪異，時人多不識。唐咸通十一年（870）鄭承規刻楷書釋文於碑陰，方可句讀。《集古錄》、《金石錄》、《金石文字記》、《金石萃編》諸書均有著錄。

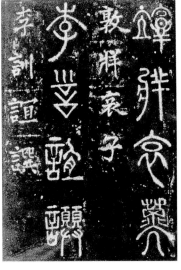

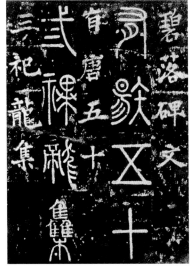

《唐栖先塋記》

局部 767年 拓本 171×79公分
西安碑林博物館藏

此碑大曆二年（767）刻石，碑文爲李季卿撰文，李陽冰篆書，並由著名刻手栗光手鐫。全碑共十四行，行二十六字。原石今已不存，現存者爲宋代重刻，存於西安碑林。碑上有重刻跋一則，云：「是鉅唐李監陽冰書，以其年代浸遠，風雨昏潰，字體不完，讀者斯泥。遂有吳興僧姚宗夢肇意，同出刊刻之費，□威安□（王祭）重開，所貴名賢筆跡，傳諸不朽。時大中祥符三年九月十四日畢功。助緣僧智全、僧審凝、僧靜已、僧文遇，勾當人鄧德誠。」通過這段題記知此碑於北宋眞宗大中祥符三年（1010）已殘破不堪，吳興人姚宗夢發起募資重刻，遂有今存之石存世，而原石則久已毀佚。

據《金石萃編》著錄此石高六尺八寸三分，廣三尺三寸。此碑歷來爲金石家所珍視，《石墨鐫華》、《金石存》、《潛研堂金

石文跋尾》及《金石萃編》諸書皆有著錄。

此碑記述李陽冰族人李季卿先人遷建祖塋之事。據碑文可知，李季卿先人曾於霸陵建塋，天寶元年後的數年間，季卿之伯仲叔三位兄長皆相繼過世，以爲祖塋之地不利於李氏，遂用相士邵權之言，遷建新塋，塋成，遂作此文並請同族兄弟李陽冰書寫碑文，刻石立碑。

李陽冰書此碑時年紀約五十歲，爲其書風成熟的時期。此碑結字方正，用筆也較爲粗放，與乾元二年所書的《縉雲縣城隍廟記》碑相較，在書法風格上有所差異。李陽冰書法在大曆以後變得更加雄強沈勁，也就是說他在大約五十餘歲後，書法風格有很大的變化，頗具「變化開闔，風行雨集」之姿。北宋趙明誠在《金石錄》中這樣評價：「陽冰在蕭宗朝所書，是時年尚少，故字畫差疏

瘦，至大曆以後諸碑，皆暮年所篆，筆法愈淳勁。」此碑與李陽冰同年所書的《唐李氏三墳記》，同爲李陽冰晚年重要的碑刻書蹟。

《唐栖先塋記》全圖 767年 拓本 171×79公分 西安碑林博物館藏

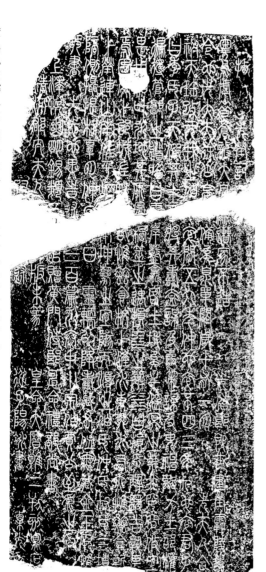

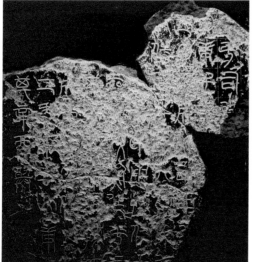

東漢《袁敞碑》117年 殘石藏遼寧博物館（張佳傑攝）

袁敞碑是少數漢代的篆書碑之一，與袁安碑的書寫年代相近，一般認爲可能出於同一人之手。和嚴整肅穆的秦篆相較，漢篆的特色在於具有更豐富的筆態，意態多變而高雅。而比起其他的漢隸碑額上的篆文，袁敞碑線條歸整，結體略近秦篆，然而折筆處間方中有圓，顯得大方而流利。（張）

東漢《袁安碑》92年 碑高153×74公分

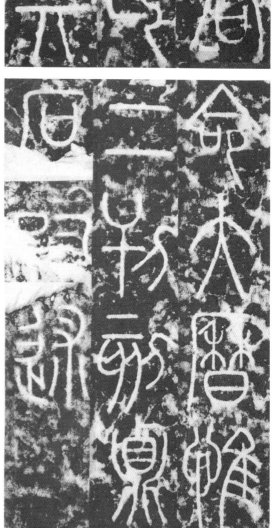

釋文：叔也卒。君子曰，李氏子天假其才，不將其壽。盍謀及龜策，謀及命。大厤惟二，刊刻鼎石。嗣述。從子陽冰書。栗光刻。

《唐栖先塋記》「陽冰」二字顯得寬厚實強。

《唐縉雲縣城隍廟記》「陽冰」較為纖細秀美。

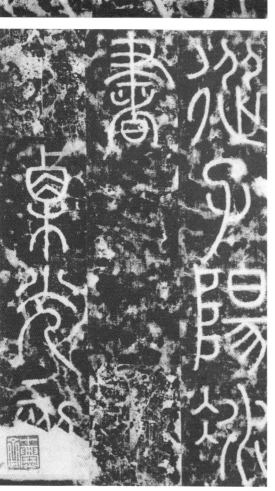

《唐李氏三墳記》

局部 767年 拓本
北京故宮博物院藏

此碑的書寫刻立時間與《唐栖先塋記》相同。碑文末有「大曆建元之明年於斯刻石，恐夫溟海爲陸老沙防焉。季卿述，陽冰書，栗光刻。」可知此碑文爲李季卿作，李陽冰書，仍由栗光鐫刻。李季卿既將祖塋遷於新地，其伯仲叔三位兄長之墓亦同時遷葬於同址，而附於大墳之側，遂立此《三墳記》碑以記述三位兄長之事蹟，三墓之主人亦當爲李陽冰之同族兄弟。

此碑原石已亡佚，陝西西安碑林所存者亦爲宋代重刻本。據《金石萃編》著錄，此碑高六尺四寸四分，廣二尺八寸，較《唐栖先塋記》碑略小。蓋由其長幼尊卑而定其尺寸。《石墨鐫華》、《庚子銷夏記》、《金石存》、《關中金石記》、《潛研堂金石文跋尾》、《金石萃編》等書皆有著錄。

此碑篆文筆法剛勁而不乏秀潤圓轉之韻致，結體多取縱勢，筆劃繁複者呈方正之姿，筆劃少者則呈修長秀美之態，遒勁中凸顯翩翩逸致。筆畫雖遒勁婉轉，然與秦代李斯小篆書的《泰山刻石》、《瑯琊刻石》相較，筆法仍顯細勁圓轉，而乏敦厚雄渾之態，結字也更加寬博舒展。明代篆書名家趙宦光在評論李陽冰篆書時這樣寫道：「陽冰得大篆之圓而弱於骨，得小篆之柔而緩於筋。」清人劉熙載在《書概》中評論道：「陽冰篆活潑飛動，全由力能舉其身。一切書皆以身輕爲尚，然除卻長力，別無輕身法也。」李斯之時，篆書顯然有本質上的區別。唐代李陽冰之篆，純粹作爲一種書法藝術而存在，二者有別自是理所當然。陽冰對於篆書

的理解與領悟，是其改變秦篆體格面貌的原動力，最終形成自我的篆法特色，在當時無

疑有其進步的意義。而且其篆藝爲時代所認同，並成爲後世楷模，功不可沒。

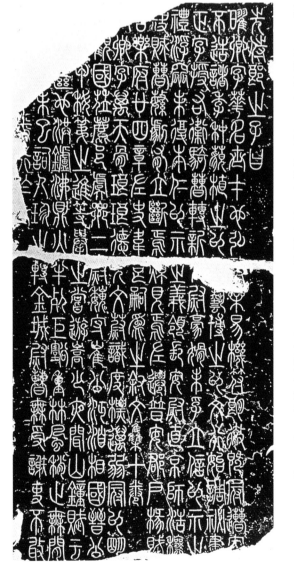
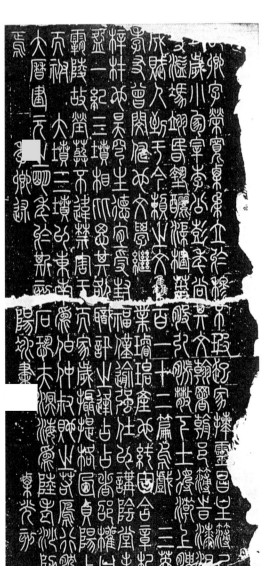

《唐李氏三墳記》全圖 767年 拓本 北京故宮博物院藏

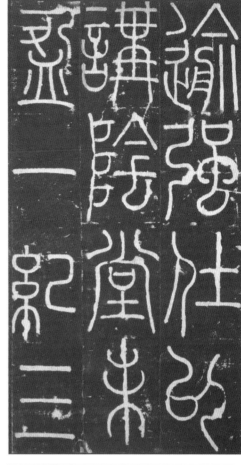

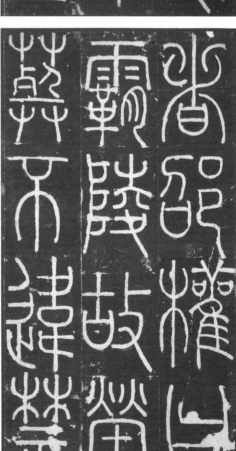

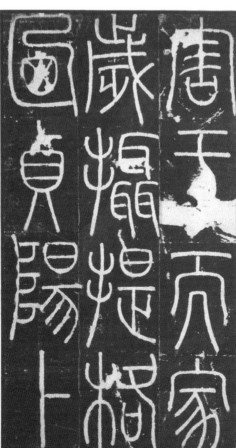

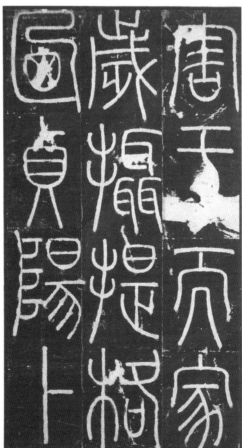

釋文：逾強仕。以講陰堂，木盈一紀。三墳相比，思其咎職。訊之逢占，占者邵權曰，霸陵故塋，茍不違禁，害于而家，歲攝提格，迺貞陽卜。

秦《琅琊刻石》 局部 拓本
北京故宮博物院藏
此刻石為秦始皇二次東巡時登臨琅琊山（在山東膠南市南），修建琅琊台並勒此石以紀功。書體為秦小篆，出自李斯之手，不僅是研究秦代書法的重要資料，而且具有相當高的史料價值。

唐人《嶧台銘》 767年 拓本
北京圖書館館藏
唐元結撰，無書家姓名，清錢大昕認為是瞿令問所書。此銘與李陽冰《唐李氏三墳記》皆為同一年所刻。每字豎筆特長，收筆尖細如針錐，給人爽利挺拔的感覺。此懸針篆代表唐代李陽冰玉著篆以外的另一種篆書風格。

11

大曆七年書。清代乾嘉時期，文人墨客訪求古代碑碣摩崖石刻的風氣興盛，使得大批從來未被發現或重視的古代碑刻摩崖得以爲世人所知。此件李陽冰書寫的《般若》摩崖石刻即在此時期被發現的。

此摩崖刻於福州烏石山，是李陽冰存世大字篆書的傑出作品。篆書四行，計二十四字，銘曰：「般若台。大唐大曆七年著作郎兼監察御史李貢造，李陽冰書。」另首行下有楷書「住持僧慧攝」五個字，字大如拳，不知出自何人的手筆。此摩崖因在深山中，故千百年來無人知曉，也無拓本流傳，至清乾隆年間始有數本拓紙流傳於世。李陽冰書法碑刻原石多爲後代重刻，此件深隱山中，未被破壞，故原石得以留存，亦爲幸事。

福州城外烏石山李陽冰書寫的般若台銘（張佳傑攝）

般若台在福州城外烏石山之豐層檻上，此處有佛教寺院華嚴院，內有巨石一塊，高如危樓。相傳曾有僧人持《般若經》於此，日不釋手，故稱此處爲般若台。此《般若台銘》即鐫刻在這塊巨石的西面。據所刻文字可知此摩崖刻於唐大曆七年（772），爲監察御史李貢出資鐫刻。李陽冰書篆，此時李陽冰已年近六旬，正是其書法人書俱老的成熟時期。每字均高達尺餘，其最高者達四十餘公分，字寬在二十五公分左右。結字修長俊美，筆畫雖精壯，但仍不乏婉轉之態。陽冰晚年書作均呈現出雄健渾厚之意態，與早期作品呈現較大的差異。觀其晚年所書《顏氏家廟碑篆額》、《崔祐甫墓誌篆蓋》等，無不凸顯渾厚雄壯的書法特徵，確與早年纖細勻淨之筆明顯不同。

故宮博物院所藏爲清黃易藏本，冊後有清人丁傳所書《烏石山訪唐李縉雲篆般若台銘記》一則，細述訪碑拓本得來的經過。

《唐般若台銘》　全幅　772年　拓本　北京故宮博物院藏

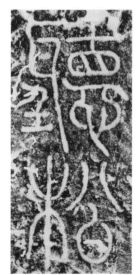

李陽冰《聽松》二字刻石

此二字刻於江蘇無錫慧山寺殿前，字長十五公分，寬十四公分左右，結字基本呈正方形，傳爲李陽冰書。清代黃易謂此刻石，「蒼潤有古色，斷非陽冰不能。」觀此二字筆畫結構，均呈陽冰書法的特色，用筆圓轉而筆畫稍細，或爲其大曆初年所書，亦未可知。

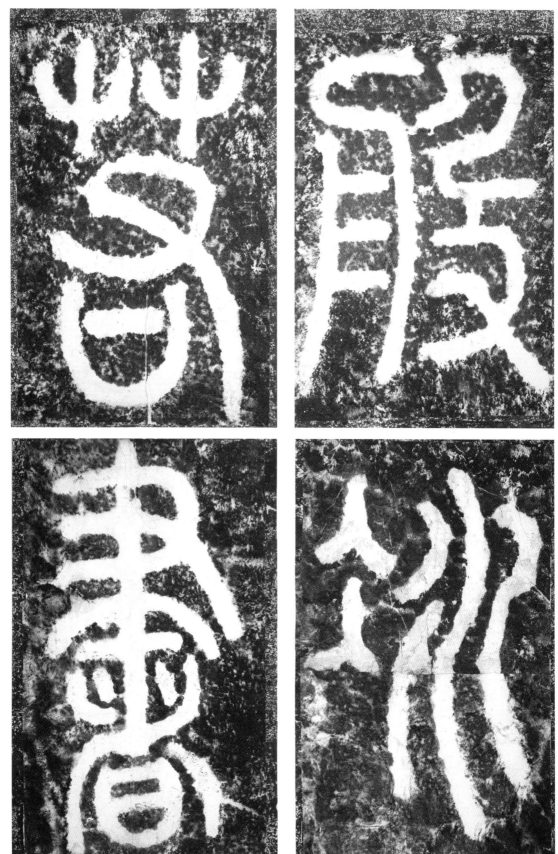

《滑台新驛記》

局部　774年　拓本
中國社會科學院考古研究所藏

《滑台新驛記》記述唐大曆九年（774）新建滑州驛館事，李勉撰文，李陽冰篆書。滑台在河南滑縣治所，此處舊有驛館，為往來官員及各國進京觀見皇帝使者的休息場所。「滑台四衢，通於四海，夷貊奉聘，諸侯觀王，有疊騎擊轂，眞郛翳術之日也。」可知此地為交通要衝。天寶十五年（756）驛館毀於「安史之亂」兵火，故帶來交通諸多不便，至大曆年間，李勉任滑亳節度使，遂依幕客及州縣官吏之請重建新驛，並於大曆九年八月完工，李勉遂作此文以記，並請李陽冰書篆立石。李勉為李擇言之子，唐高祖李淵之子鄭王元懿之曾孫，字玄卿。少好學，沈雅清正。肅宗朝為監察御史，代宗時為滑亳節度使，居鎮八年，不威而治，四方皆服。後召入都為工部尚書，封汧國公。德宗朝加檢校吏部尚書同中書門下平章事。為太子太師，卒贈太傅，諡貞簡。

此碑原石刻立於河南滑縣，久佚，今僅有社會科學院考古研究所收藏宋拓孤本存世，而且此拓為不全本。全碑共三二二字，其中原石拓存一四四字，後一六八字為缺頁，後補鉤勾而成。此本舊為清唐鷦廠藏本，前有清同治辛未年宋祖駿跋，羅振玉曾藏。

元明間刻本亦有傳世者，然終不及原拓。李陽冰書寫此碑時已是六十歲左右的老人，其篆書風格已經定型，卓然成家。觀此碑結字多長方之勢，與《李氏三墳記》、《唐棲先塋記碑》等大曆初年所書碑刻一脈相承，而較早期的《縉雲縣城隍廟記》碑則顯得雄渾厚重。從拓本來看，筆畫尚存粗細變化。字之結構佈置勻亭，上下、左右結構均合理佈置，配割自如，穿插有序，構字無險局，呈現出渾厚莊重之氣，給人沈穆平穩之感，是李陽冰晚年書蹟中極富代表性的作品之一。

《唐縉雲縣城隍廟記》的字

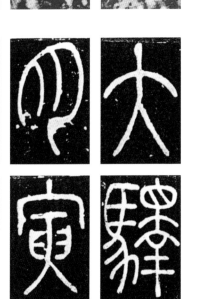

李陽冰四十餘歲所書，筆畫勻細瘦勁而結字修長，從此碑中可以體會宋人心目中李氏早期篆書用筆之規範矩度。中鋒用筆的特點十分突出，表現出端莊秀美之姿，雅淡中和之態，與《嶧山碑》風格密不可分。

《唐棲先塋記》的字

李陽冰書此碑時約五十歲，為其書風成熟的時期。此碑結字方正，用筆也較為粗放。李陽冰書法在大曆以後變得更加雄強沈勁，約五十餘歲後，書法風格有很大的變化，頗具「變化開闔，風行雨集」之姿。

《滑台新驛記》的字

李陽冰晚年六十歲時的篆書遺蹟，其筆力愈加雄壯，並不一味追求筆畫的細勁勻淨，一字之中也出現筆畫的粗細變化，轉折之處也呈現出隸化的方形用筆。結字則追求平穩方正，捨棄字體頎長修美的篆書形態。

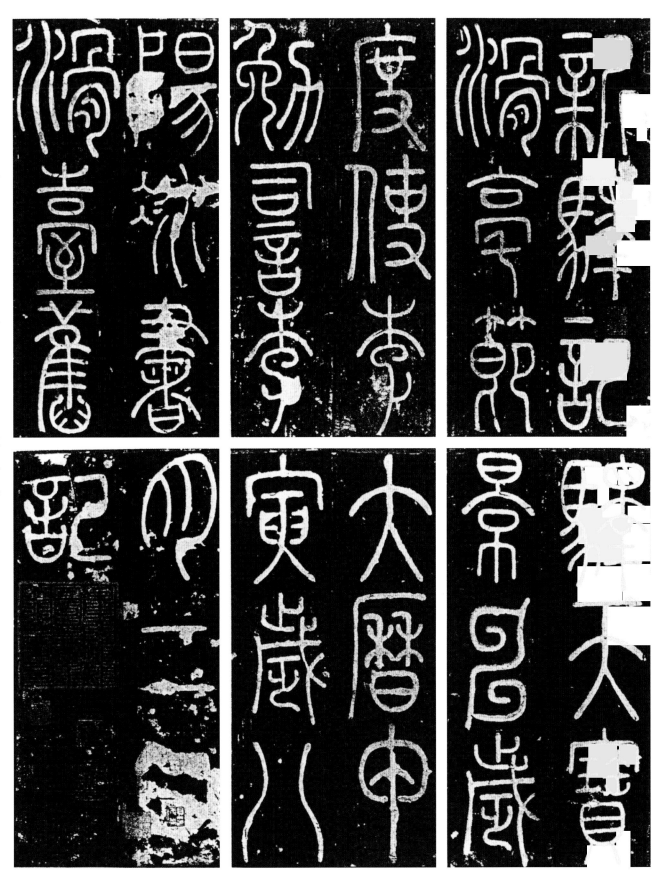

釋文：新驛記。滑亳節度使李勉詞，李陽冰書。滑台舊驛，天寶景申歲，大曆甲寅歲八月二日記。

《崔祐甫墓誌篆蓋》

780年 拓本
河南省博物館藏

建中元年書。墓誌為古人用於墓葬中記載墓主人生平事蹟的石刻作品，它是從碑碣演變而來的。兩漢時期盛行厚葬風氣，碑碣甚多，曹魏時期禁止厚葬，碑碣也在禁止之列，因此人們便將碑碣縮小並埋入墓中，導致現在可見較多的墓誌銘。墓誌一般由志、蓋兩部分組成。墓誌刻銘辭，或敘述墓主的生平事蹟，為官經歷及家庭情況等。志蓋則書寫「某某墓誌銘」等字樣，因其尺寸較墓誌略大，形似蓋，故稱志蓋，二者合稱為墓誌銘。墓誌銘不僅具有很高的文獻價值，而且一些重要人物逝世以後，家人往往請當時著名書法家書寫誌文、志蓋文字，並請高手鐫刻，因而墓誌中也保存大量古代書法家的書法遺蹟。又因其長埋於地下，未受風雨侵

蝕，故而保存形態較碑石更佳，更能體現書寫者的書法藝術特色，是相當重要的書法形象資料。此件《崔祐甫墓誌篆蓋》就是一件不可多得的李陽冰篆書遺蹟。

此件篆蓋長寬各一一一公分，篆書四行，行三字，書「有唐相國贈太傅崔公墓誌銘」十二字。據誌文可知，此盒墓誌書於建中元年（780），當屬李陽冰晚年在京為官時所書。此套墓誌一九二一年在河南洛陽出土，現收藏於河南省博物館。

墓主人崔祐甫（721-780）為崔沔之子，字貽孫。代宗時官中書舍人，為人剛直不阿。歷官門下侍郎同平章事，後改中書侍郎。大曆十四年（779）五月，代宗死，李適即位為德宗，拜崔祐甫為宰相。次年即建中

元年，崔祐甫卒於京師。同年歸葬河南，於是產生這件由鄒說撰文，徐琪隸書，李陽冰篆蓋的墓誌銘。

此件篆蓋雖僅有十二個字，但因其長埋於地下，千餘年來未受損泐，應更接近書寫者的本來面目，可使愛好李篆者得其真實之法則，從這一層面來講，其重要意義自是不言而喻。這件作品用筆相當規整嚴謹，李陽冰篆書此篆蓋已屆晚年《應在六十餘歲之際》，其篆書藝術已達爐火純青之境。結字沈實平穩，筆力剛勁雄健。長形與方形結體互見，緊勁與疏宕相合，沈勁渾穆，充分展示李陽冰晚年篆書藝術的最高境界。與其早年書篆筆畫細勻的特點有很大不同，書風更趨於雄健多姿。

李陽冰 《顏氏家廟碑篆額》

780年 西安碑林博物館藏

《顏氏家廟碑篆額》，是唐代著名書法家顏真卿撰文並書的著名碑刻，書於建中元年（780）秋，由李陽冰篆額。當時顏真卿與李陽冰俱在京城為官，陽冰為集賢學士。顏楷李篆在當時有「二絕」之稱，顏真卿與李陽冰交往很早，故顏碑多請陽冰書篆額。此碑原石已毀，此為宋太平興國七年（982）重立。

16

釋文：有唐相國贈太傅崔公墓誌銘

右頁圖：宣懿皇后哀冊（張佳傑攝）
宣懿皇后是遼孝文帝的皇后，墓志銘製作精美，各以漢字與遼文兩種書體書鐫而成，圖中為漢文之墓誌蓋。本文受顏書影響甚鉅，蓋上篆書線條優美流利，結體寬綽自然，儼然唐代李陽冰的風格，是遼代篆書的精品，可以想見唐代後期書風對北方非漢民族的影響。（張）

大遼盡忠平亂功臣兼侍中贈中書令諡貞愍耶律公墓志銘記（張佳傑攝）
遼代墓誌銘，不僅在內文的風格上受到唐代楷書的影響甚大，墓誌銘蓋上的篆書風格，亦可見唐代行楷的影響。圖中墓誌銘蓋上的篆書，雖然線條上仍走玉著篆一路，粗細變化不大，但用筆筆勢偏側，又時露中唐李邕略帶藏鋒的韻味，雖然結體為篆字，但意在行楷之間，極有特色。（張）

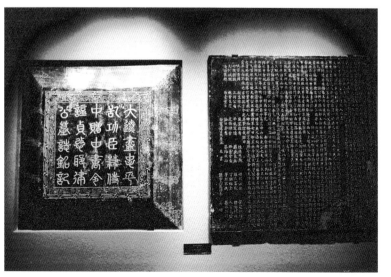

宋 章友直 《題閣立本步輦圖卷》

局部 絹本 墨蹟 縱38.5公分 北京故宮博物院藏

章友直（1006-1062）字伯益，福建建安人。為人自放不羈，不求仕進。宋仁宗皇祐年間（1049-1054）遊京師，有近臣以其擅篆書而上薦，仁宗召試後任命他為將作監主簿，但他不就。章伯益工文辭，兼通相術，知音律，精博弈，善篆書，時謂與李斯、李陽冰不相上下。宋陳櫺《負暄野錄》謂：「建巡章伯益友直以小篆著名，尤工作金釵體。」章氏篆書法徐鉉而上承陽冰，「自言得李陽冰筆意，每執筆，自高壁直落至地如引繩」，有問其習篆之法者，章曰：「所謂篆法，不可驟為，須平居時先能約束用筆輕重，及熟於畫方運圓，始可下筆。」其深知篆書筆用中鋒之法，正如李陽冰之書對日可隱見墨痕之意。章氏常運筆畫方圓，皆一筆而就，心手相應，自然中矩，筆畫粗細，墨色濃淡如一，足見其駕馭筆墨之功力。章伯益的篆書在北宋時期聲名顯赫，《宣和書譜》的《篆書敘論》謂：「至於今益端獻王及章友直皆以篆學得名，傑然作一家法。」復能以篆書筆法畫龍蛇之屬，亦別有意趣。其家人子女亦皆通曉篆法，使其篆藝在一個時期內得以廣布。

章氏篆書作品存世絕少，目前僅見其於唐閣立本《步輦圖》上的一段篆書題字。此段題字在《步輦圖》的後段，記述唐太宗時期吐蕃使臣祿東贊向唐朝求親及文成公主入藏的歷史事件，與畫面所繪的內容相吻合。末行款署：「唐相閣立本筆」，下方楷書款署：「章伯益篆。」此書計十四行，行字不等。用筆細勁勻淨，鋒正筆圓，深得「玉箸篆」法之精要。結字偏長，構字求穩，無欹側之險勢，而具中和修美之體態，末筆往往微露鋒鍔，與陽冰篆法略有小別。方圓之筆並用，直筆中正，圓轉之筆則具婉轉流動之態。篆

書一體雖講求規整沈穩之風，然若字字大小劃一，排布如運算元，也有其自身的創新，觀此卷書法發韌於傳統，筆畫精勁，確實表現出高妙的書法意趣，不僅是章氏篆書的傑出作品，更可為宋代篆書的代表性作品。《宣和書譜》中謂：「友直工玉箸字學，自李斯篆法亡，陽冰後得一徐鉉，友直在鉉之門，其猶遊夏歟。」

徐鉉《嶧山碑》993年 218×81公分 陝西省西安碑林博物館藏

唐 閻立本《步輦圖》
絹本 手卷
38.5×129.6公分
北京故宮博物院藏

釋文：
章伯益題《步輦圖》卷釋文

太子洗馬武郡公李道誌
中書侍郎平章事李德裕

大和七年十一月十四日重裝背

貞觀十五年春正月甲戌，以吐蕃使
者東贊為右衛大將軍。祿東贊是吐
蕃之相也。太宗既許降文成公主於
吐蕃，其贊遣祿東贊來迎。召見
顧問，進對皆合。旨詔以瑯琊長公
主外孫女妻之。祿東贊辭曰：臣本
國有婦，少小夫妻，雖至尊殊恩，
奴不願棄舊婦，且贊普遣臣未謁公主，
陪臣安敢輒取。太宗嘉之，欲撫以
厚恩，雖奇其答，而不遂其請。
唐相閻立本筆。章伯益篆。

元 趙孟頫《膽巴帝師碑篆額》

1316年 紙本 墨蹟 縱33.6公分
北京故宮博物院藏

趙孟頫（1254-1322）字子昂，號松雪道人，別號鷗波、水精宮道人等，吳興（今浙江湖州）人。宋朝宗室，入元後受程鉅夫推薦而出仕元廷，累官至翰林學士承旨、榮祿大夫等，故後世也以趙承旨、榮祿稱之。

趙孟頫身為前朝宗室而入仕元朝，雖歷仕五帝，「官居一品，名滿天下」，但其出仕行為也為一些漢族文人士大夫所不齒。

趙孟頫博學多才，在詩、文、書、畫及音樂諸方面均有很深的造詣，特別是在書畫方面更是處於領袖的地位，他的復古藝術思想及文人畫理論的提出均對後世產生巨大的影響。在書法方面，趙孟頫更是顯現出超越時代的藝術才華，工篆、隸、真、行、草諸體，且無不精妙，其真行二體書成就尤為突出，世稱趙體。《元史》稱他「篆籀分隸真行草書無不冠絕古今，遂以書名天下。」與其同時代的書法家鮮于樞則稱他

為：「子昂篆隸正行顛草為當代第一。」

趙氏存世各體書法作品為數不少，然以篆書單獨成篇者尚未見之，僅在一些碑誌題額中尚存其篆書筆蹟。此卷為趙孟頫六十三歲時奉元仁宗詔命為碑文，卷前篆額曰：「大元敕賜龍興寺大覺普慈廣照無上帝師碑」，計六行，行三字。這件篆書碑額結字十分規整嚴謹，字取方勢而略長，筆畫勻淨細勁，是非常典型的「玉箸篆」寫法，若與唐李陽冰所書的《三墳記》等書蹟相較，十分接近，由此知悉趙氏篆書不出唐篆矩度的書法淵源。在用筆上則較為靈動，使轉自如，墨氣渾厚，法度謹嚴。明人王世貞在評論趙氏篆書時這樣說道：「文敏篆書配割勻整，行筆秀潤，出矩入規，無煩造作。恍若所謂殘雪滴滴，蔓草含芳之狀。」趙氏篆書與其真行書同樣體現出中和之美，婉麗而不傷於媚，雅然有書卷氣躍然紙上。

元 趙孟頫《張總管墓誌銘卷篆首》

1308年 紙本 墨蹟 縱32.7公分
北京故宮博物院藏

此篆首為趙孟頫於至大元年五十五歲時所書。二行八字，「故總管張公墓誌銘」，結字長方互見，如「故」字略扁方，而「墓誌銘」諸字則為長方形，呈變化之態。筆畫細勁勻淨，避免整齊劃一，僵板之病。筆法、宗法李陽冰篆書的特徵十分明顯。

余曩屢遊姑蘇
居多名剎如大
慈北禪乃東晉
豪士戴顒故居

師之碑
集賢學士資德大
夫臣趙孟頫奉
勑撰并書篆
皇帝即位之元年有
詔金剛上師膽
巴賜謚大覺普慈廣
照無上帝師勑
臣孟頫為文并書刻
石大都龍興寺五年
真定路龍興寺僧迭
凡八奏師本住其寺
乞剎石寺中復
勑臣孟頫預議賜謚大
勑臣孟頫為文并書
覺以言乎師之體普
慈以言乎師之用廣

平江路崑山州
淮雲院記

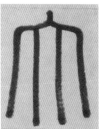
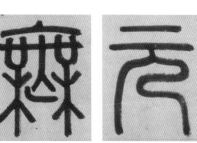

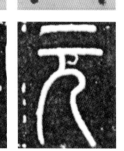

元 趙孟頫《崑山淮雲院記冊篆額》1310年 紙本墨
蹟 25.1×15公分 北京故宮博物院藏
《崑山淮雲院記》冊是趙孟頫為好友顧善夫所書，淮
雲院為顧善夫所創。趙孟頫在至大三年五十七歲時
書此冊，冊前篆題「平江路崑山州淮雲院記」題
名，占一開半，計五行十字。此篆額用筆細勁勻
整，呈現出「玉筯篆」的典型風貌，較《帝師膽巴
碑》篆額顯得輕靈躍動，韻致高雅，同屬趙氏晚年
篆書精作。

上：《膽巴帝師碑篆額》中「大」、「元」、「無」
與下：李陽冰《唐李氏三墳記》的「大」、「元」、
「無」比較
趙孟頫用筆細勁勻整，沿襲自李陽冰「玉筯篆」的
特色，但筆畫較為繁複。又《膽巴帝師碑篆額》運
筆使轉於紙上，故留下吸墨不足的飛白，這是碑刻
拓本所未見的現象。

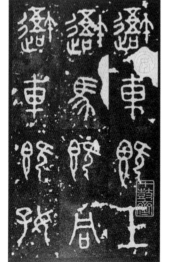

元 周伯琦《宮學國史二箴卷》

紙本 墨蹟 26×284.5公分
北京故宮博物院藏

周伯琦（1298-1369）字伯溫，號玉雪坡眞逸，亦署玉雪坡翁，別號堅白居士，饒州（今江西鄱陽）人。曾官翰林待詔、直學士、江東、浙西肅政謙訪使，資政大夫、江浙行省左丞等職。博學，工詞翰，擅書法，篆、隸、眞、行、草諸體悉工，尤以篆書擅名於時。元代張雨稱譽「伯溫篆書爲本朝冠」。周伯琦的篆書受趙孟頫影響，字體豐腴而玉潤可愛。明人楊士奇嘗謂：「工篆書者多矣，伯溫最用功，其作字結體，蓋出泰山李斯舊碑。」陶宗儀在《書史會要》中卻認爲周氏篆書「師徐鉉、張有，行筆結字，殊有隸體。」實際上，周伯琦的篆書並非獨法於一家，而是廣師前代名家書法，融會貫通爲己用。他曾經刻意臨寫過《石鼓文》，並將隸書的筆法融入篆書的創作中，別開生面，從而成就其獨特的篆書風格。在文字學上，周伯琦也有很深的造詣，所著《六書正訛》、《說文字原》二書，均是文字學方面的著作，究其本源，自當有助於其篆書之成就。

該卷錄《宮學》、《國史》二箴文。周伯琦曾在至正元年（1341）受詔爲「宣文閣授經郎，教戚裏大臣子弟」，此卷或爲當時周氏所作並書示弟子之文，當爲周氏中年時期作品。末署款：「鄱陽周伯琦述並書。」鈐「致用齋」、「周氏伯溫」、「宮學箴」、「國史箴」下各鈐「玉雪坡眞逸」印。清李慎篆書引首，卷後有元代張雨，清代方鼎錄題

此卷書法規整俊逸，結構井然，筆兼方圓，參用石鼓文的某些結構特點，復見秦代詔版文字寓隸筆於篆書的特徵，於規整圓熟中見生拙古樸之意。元代書學多倡古意，對早期書法的刻意仿習，也是這一時期書法的重要特徵。周伯琦此卷正是一種融合兼習過程中的作品，在筆畫上並不追求「玉箸篆」整齊劃一的外在形式美，一筆之中往往有粗細的變化，一些本爲圓轉之筆的在此變成方筆，從而更顯現出勁健挺拔之美。

伯溫篆書爲本朝冠而偏儻畫點
咄有來應無間然者觀者會之
洞玉御史左旗寮祭酒方山張雨題

先緒乙酉冬月讀於湟中使著之不
知寒齋
儀徵方鼎錄元仲識

《宮學國史二箴卷》卷後元代張雨、清代方鼎錄元仲識跋

秦春秋末期至戰國時代《石鼓文》
北京故宮博物院藏

石鼓文是唐代初期發現的，因寫在形如鼓的石上，故稱之。經專家辨明，它應是屬於籀書系統的秦地文字。其字體結構嚴謹，筆法圓遒，看來渾厚古樸。石鼓文字已減少象形意味，有些字已接近小篆了，可說是籀書向小篆過渡的一種文字。（洪）

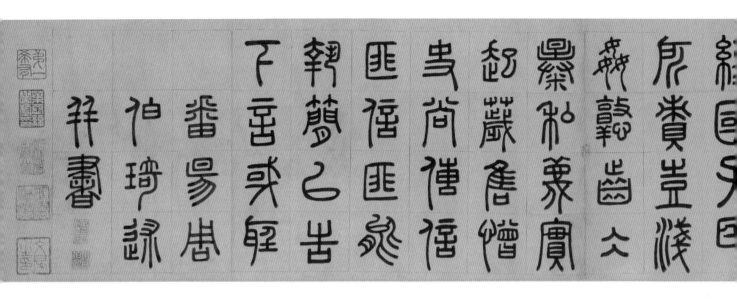

元 泰不華《陋室銘》卷 局部 紙本 墨蹟 36.9×113.5公分
北京故宮博物院藏。

泰不華（1304-1352）字兼善，伯牙吾台氏，初名達普化，蒙古族人，元代著名少數民族書法家。工篆隸，篆書師徐鉉、張有，溫潤道勁，風骨中存。書錄唐劉禹錫《陋室銘》全文，書於至正六年（1346）四十三歲時。此卷書法用筆多方折，末筆多作垂針狀，與傳統「玉著篆」多有不同，風格秀逸，體現出許多「詛楚文」的書法風貌。此卷爲其存世篆書墨蹟孤本，也是元代後期篆書代表性的作品。

釋文：
宮學藏，惟民生厚，迷後曷反。爰作之師，由近及遠。夔興虞庠，旦揚周典。有美國書，執經宮館。養正匪蒙，勿亟勿緩。欄之煤之，聖功斯顯。暴私蔑實，起蕘售憎。史尚傳信，匪信匪能。執簡以告，下言或聖。鄱陽周伯琦述並書。

周伯琦《篆書題西湖草堂卷》
引首 紙本 墨蹟
北京故宮博物院藏

此篆書四字是周伯琦爲贈莫維紹而書，與白珽、張翥、仇遠、張雨、桑維慶五家贈莫維賢詩文卷同裱成一卷。此四字筆墨厚重雄渾，結字方正緊密，源於「玉著篆」法而更趨於渾厚，爲周氏晚年篆書的代表作。

玉雪坡翁 為士文書

明　徐霖　《篆書四言詩卷》

局部　紙本　墨蹟　29.5×628公分

北京故宮博物院藏

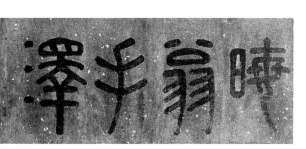

在駕馭筆墨方面的高深功力。徐氏篆書取法二李（李斯、李陽冰），篆法圓勁古樸，結構疏朗，行筆點畫，矩度不苟，精嚴有法，氣度高古，別具姿態。

徐霖（1473-1549）字子仁，號九峰道人，又號快園叟、髯仙、髯伯、髯翁等，長洲（今江蘇蘇州）人，徙居金陵（今江蘇南京）。工畫，妙解音律，書法最工。相傳其九歲時就能作大書，工楷、行、草諸體書，篆書尤精。何遠喬《名山藏》云：「霖篆登神品，餘若眞行，皆入精妙，碑版書師顏柳，題榜大書師詹孟舉，並絕海內。」周暉吉《金陵瑣事》則謂其：「正書出入歐顏，大書初法朱晦翁，幾亂其眞，後喜趙松雪，筆力遒勁，布構端筋，成一家書。至於篆字得法於異人，更造闊奧，西涯李相國，白岩喬太宰時號篆聖，見則以爲不及。」從上述兩條史料可知，徐霖不僅是一位較爲全面學習的書法家，而且在篆書方面更有著獨到之處，在當時有很高的聲譽。《松江志》中有這樣一段評論：「篆法久微，自周伯琦後，惟李文正東陽遠續其緒，霖躬詣堂室，蚤尚雄麗，晚盆朴古，殆登神品。」李東陽當時以篆書擅名於時，徐霖較晚，他們的出現爲明代中期篆書藝術的發展產生了巨大的推動。

此卷書錄四言詩一首，末署款：「吳郡徐霖書」，鈐「徐氏子仁」、「九峰道人」印。卷後有清末翁同龢行書跋一則。此卷書爲大字篆書，每行僅書二字，字徑十餘公分，筆畫精細均勻，末筆均不出鋒，豎筆亦不用垂腳，仍屬「玉箸篆」的範疇。此書結字大小勻稱，結構謹嚴，既有《泰山刻石》意韻，復具個人獨特的書風。雖是濃墨厚重，但時出飛白之筆，與前代書家用墨溫潤有較大差別，由此反映徐氏篆書在用筆上較爲迅疾，書寫速度較快，同時也體現出徐霖

草書與篆書飛白筆法的比較

草書講求速度之快勢，一筆到底，故常出現飛白筆法；而篆書講究平穩勻稱，不論是字形結構或墨色，較少出現飛白筆法。但徐霖的篆書常出現飛白，而在飛白筆的末端還能出現筆勢、墨色之韻結，顯見徐霖駕馭筆墨的高深功力，不像草書是散放出去的。(洪)

明
李東陽《題朱熹城南倡和詩卷》引首　紙本墨蹟　北京故宮博物院藏

李東陽（1447-1516）字賓之，號西涯，明代茶陵（今屬湖南）人。天順年間進士，後累官至侍講學士、吏部尚書、華蓋殿大學士等。工詩擅書法，篆書沈實渾穆，結體古雅有致。從「玉箸篆」變化而來，自具特色，時有「篆聖」之稱。此件爲李題南宋著名學者朱熹所書詩卷之引首「晚翁手澤」四字，未署款，鈐有「李東陽印」一方。

上圖：明 陳登《題洪崖山房圖卷》引首 紙本 墨蹟
下圖：明 陳宗淵《洪崖山房圖卷》紙本
27.1×106.2公分 北京故宮博物院藏

陳登（1362-1428）字思孝。福建長樂人。擅篆書，精考六書本源。此為陳儼題陳宗淵所作《洪崖山房圖》的引首，是目前所見陳氏唯一的篆書墨蹟。書法氣度恢宏，筆墨濃潤，結體謹嚴。法出陽冰，而筆力更加渾厚，是明代早期篆書風格的代表性作品。

釋文：
衡從圖方，剖分玄黃。日月懸象，著名陰陽。人參兩儀，身為己岡。貌言視聽，內思外莊。動植柔剛。

清 鄧石如《篆書文軸》

紙本 墨蹟 117×74公分
北京故宮博物院藏

清代書法可謂百花齊放，異彩紛呈，書家輩出，各種書體均呈復興之局面。篆書一藝在清代中後期得到極大的發展，鄧石如就是這一時期書法藝術的代表人物，他不僅擅長各種書體的創作，在篆書方面更有獨到之處，成為清代中期書壇的領軍人物。

鄧石如（1743-1850）初名琰，因避清仁宗諱遂以字行，更字頑伯，號完白山人、笈遊道人等，懷寧（今安徽安慶）人。清代乾、嘉時期著名的碑學大師，與伊秉綬共享盛名，為碑學巨擘，時稱「伊鄧」。他工書法、篆刻，更擅長各體，以篆、隸為最精，頗得古法，兼融各家之長，形成獨特的風格。清李兆洛謂其書：「真氣彌滿，楷則俱備，其手之所運，心之所追，絕去時俗，同符古初」，津梁後生，一代宗仰。中、後期書壇的影響深遠。他著有《完白山人篆刻偶存》等書行世，《清史稿》並有其傳。鄧石如的書法廣師前人，取其精華為己用，融會貫通，最終形成其獨特的藝術風格。他的篆書以李斯、李陽冰為宗，參用隸書的某些用筆，故其篆書略呈方折筆意。清包世臣在《藝舟雙楫》中這樣寫道：「完白山人篆法以二李為宗，而縱橫闔闢之妙，則得之史籀，稍參隸意，殺鋒以取勁折，故字體微方，與秦漢瓦當文為尤近。」近人楊守敬謂：「頑伯以柔毫作篆，博大精深，包慎識，未見著錄。此軸書法用筆細勻，受《嶧山碑》及李陽冰篆法的影響，使用羊毫中鋒，筆畫圓勁，收筆處略微出鋒，呈尖峭狀，尚屬傳統「玉箸篆」之範疇。

伯推為直接二李，非過譽也。」鄧石如在篆書方面的成就可與二李相伯仲，謂為篆書第二次復興的代表人物毫不為過。

此軸篆書著錄《荀子·宥坐》文一則，篆書十一行，行十五字，未隸書識：「頤齋大人屬」。鄧琰。下鈐「鄧琰」、「石如」印二。具體書寫時間不詳，但從題款名字來看，應為乾隆時期尚未因避諱而改名時所書，即一七九六年以前所作。本幅無藏印題識，未見著錄。

清 鄧石如《謙卦篆書軸》

1781年 168.8×84.3公分
上海博物館藏

釋文：天道虧盈而益謙，地道變盈而流謙，鬼神害盈而福謙，人道惡盈而好謙。乾隆四十六年歲次辛丑春二月二日古浣鄧琰用李陽冰篆書之。

《謙卦》屬《周易》上經，旨在闡述謙虛對人生處世的重要性。此軸乃鄧石如三十九歲時所書，為其刻意模擬李陽冰用筆書寫之作。

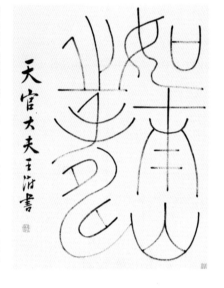

清 王澍《篆書五字》軸 紙本 墨蹟 71.8×49.3公分
北京故宮博物院藏

釋文：如南山之壽 天官大夫王澍書

王澍（1668-1743）字若林，號虛齋，別號竹雲、二泉寓客、良常山人等，江蘇金壇人。擅書法，篆書最工。師法斯、冰，為時吏部員外郎。其為篆極推重李陽冰，追求圓、瘦、參差之法所稱。則，嘗摹傳為李陽冰謙卦者，十餘年始成，可見其用心。觀此《篆書五字》用筆細瘦，婉轉圓潤，而用墨略微枯澀，佈局巧妙而大小字搭配富於變化，別有一番韻味。只是整體上顯得單薄怯弱，缺乏斯冰篆書恢宏逸之氣。

清 洪亮吉《碧琅玕館橫額》
1802年 29.4×81.3公分
北京故宮博物院藏

釋文：碧琅玕館 壬戌六月 洪亮吉

洪亮吉（1716-1809）字稚存，號北江，陽湖（今江蘇常州）人。乾隆五十五年（1790）進士，官編修，督學貴州、福建。後以言獲罪，遭遣戍。為清代乾嘉時期考據學者。此件篆書作品用筆細勻圓勁，完全習自「玉箸篆法」，字勢流暢平勻，源於李陽冰，顯示出深厚的功力，但略顯僵板而乏生動之韻。

順齋大人屬書

鄧琰

釋文：孔子觀於魯桓公之廟，有欹器焉。問於守者：此謂何器？對曰：此蓋宥坐之器，虛則欹，中則正，滿則覆。明君以為至誠，故常置之於坐側。顧謂弟子曰：試注水焉。迺注之水，中則正，滿則覆。夫物有滿而不覆者哉。子路進曰：敢問持滿有道乎？子曰：聰明睿智，守之以愚；功被天下，守之以讓；勇力振世，守之以法；富有四海，守之以謙。則所謂損之又損之道也。頤齋大人屬書。鄧琰。

清 趙之謙《篆書鐃歌》

冊（部分）1864年　紙本　墨蹟　32.5×36.8公分
北京故宮博物院藏

晚清書壇，長於篆書者爲數眾多，其風格面貌多樣，趙之謙、吳昌碩等人爲代表。在篆書方面均有所成，而且脫開李斯、李陽冰的篆書體格，宗法秦漢而自出新意，使清代晚期篆書風貌產生巨大的變化。

趙之謙（1829-1884）是清代晚期著名的書畫家、篆刻藝術家。字益甫，號悲盦、無悶等，浙江紹興人。咸豐年間舉人，曾歷任江西鄱陽、奉新知縣，後棄官，居上海以賣畫爲生。精書畫、篆刻，並工於金石之學，著有《六朝別字》、《補寰宇訪碑錄》等書。趙之謙的書法初宗顏眞卿，後專意於北碑，篆隸師鄧石如，又加以融化，自成一家。時人向燊評其書云：「撝叔書初師顏平原，後深明包氏鉤捺抵送，萬毫齊力之法，篆隸楷行一以貫之，故其書姿態百出，亦爲時所推重，實乃鄧派之三變也。」其書畫不僅名重於時，而且對近現代藝壇也產生很大的影響。清代晚期的書壇，帖學日漸頹靡，碑學如日中天，幾乎獨霸書壇。晚清擅長篆書的書家大多參法漢魏碑刻，由於個人參悟與藝術經歷不同，故而形成多姿多彩，各富新意的篆書風貌。

此冊篆書錄《鐃歌》中「上之回」、「上行」、「遠如期」三章，計十二開，七十四行。末識：「同治甲子六月爲遂生書，篆法非以此爲正宗，惟此種可悟四體書合處，宜默會之。無悶。」下鈐：「之謙印信」（1864）印。據自題知此冊書於同治三年（1864），趙之謙時年三十五歲，當其早年書風初成時期的作品。此冊用漢篆法，又有隸

書筆法融會其中，起筆處多方雋，復具魏碑書法特色，由此可見趙氏書法融鑄古今、各體雜揉，終爲己用的獨特書法面貌。結字略長、中鋒用筆，沈實厚重，精氣內斂，是趙之謙篆書代表作之一。趙之謙的篆書早年師法鄧石如，也臨習過一些「名家墨蹟，後汲取秦刻石和漢碑額、瓦當，並融入魏體書意，整體風貌雖不及鄧氏工致敦實，卻顯得輕鬆舒展，勁健有神。

《鐃歌》爲古代軍樂，又稱爲騎吹。漢代時，皇帝大駕出行時即奏此樂。此樂多敘戰陣之事，共二十二曲，晉時已佚四曲，今存十八曲。

東漢《鐃與排簫合奏》
山東沂南畫像石。

清 吳昌碩《篆書臨石鼓文軸》

1915年　紙本　墨蹟
149.5×82.3公分　北京故宮博物院藏

吳昌碩（1884-1927）名俊，字俊卿，以字行，號苦鐵、缶廬等。浙江安吉人。早年習書，中年學畫。曾任安東縣令，不和而去，後以鬻書賣畫爲生。精書畫、篆刻，亦工詩，爲名播宇內的海派宗師。吳氏書法一變前人成法，行書自具特色，最長於摹寫石鼓文，並以此擅名於近代書壇。本幅臨石鼓第三鼓「田車」篇，並以此擅名於近代書壇。本幅臨石鼓第三鼓「田車」篇，末款「吳昌碩」下鈐「俊卿之印」朱文方印，「昌碩」白文方印。筆法沈厚渾樸、筆力雄健線條粗細富於變化。既師其意、得其形，又獨具風骨。近人向燊評其書云：「昌碩以鄧法寫石鼓文，變橫爲縱，自成一派」。

清 馮桂芬《臨李陽冰篆書軸》

紙本　墨蹟

馮桂芬（1809-1874）字林一，號景亭，江蘇蘇州人。道光二十年（1840）進士，翰林院編修。精古文辭，兼通算學，又善書法。著有《顯志堂詩文集》、《說文解字段注考正》、《西算新法直解》等。此幅馮桂芬臨李陽冰篆書，流暢圓轉，秀而不媚，頗得唐篆風神。由此反映清代書家對李陽冰篆書的喜愛。

釋文：第一開：上之回所中溢夏將至，行將北以承日泉宮寒。

釋文：第十二開：聞之曾壽萬歲亦誠哉，漢鏡歌三章。

同治甲子六月為遂生書篆法非以此為正宗惟此種可悟四體書合處宜黙會之　无閟

李陽冰篆書藝術

篆書是一種古老的書體，它是漢字早期發展過程中形成的一種文字形態。篆書有大篆與小篆之分，大篆書泛指那些春秋戰國以前的古文字形態，它們字形繁複，大小不一，結構也很複雜，還保留大量的象形寫法。秦始皇統一中國後，爲改變當時社會用字混亂的局面，下詔令要求「書同文、車同軌」，於是李斯等便開始對大篆文字進行規範，減省大篆書繁複的筆劃，改變圖畫象形性寫法，最後形成規範統一的篆書字體。這種相對於大篆的書體被後世稱爲的小篆，又因爲李斯曾參與其事，後人遂將李斯認定爲小篆書體的創立者。

小篆書在秦代作爲一種官方文字而大量使用，但其書寫仍然較爲困難，隨著漢字的大量應用，一種書寫速度更快的字體——隸書誕生了。隸書體出現以後，迅速成爲非常實用的書體，相對地繁複地發展，諸體書法齊備，篆書獨受冷落，作篆者寥若晨星，篆書作品也如鳳毛麟角，呈現一派衰微的景象。

及至唐代，書法藝術呈欣欣向榮之景象，書法名家輩出。初唐四傑，張顛懷狂、魯公誠懸，皆爲名標百代的傑出書家。在這種大藝術環境之下，篆書這種古老的書體又開始進入書法家的視野，他們在研習秦漢篆書藝術的同時，承傳統而有創新，最後使這一書體在大唐時代呈現中興之勢，成爲後世所宗「玉箸篆」的典範。唐代最爲傑出的篆書名家，當首推李陽冰。

李陽冰一生致力於篆書，他本人也頗爲自負，嘗自言：「斯翁（指李斯）之後，直至小生，曹喜（喜）蔡邕，不足言也。」李陽冰的篆書不僅在當時有很大的影響，對後世篆書的發展更具積極的意義，至宋、元、明、清歷朝，習篆者莫不祖述斯、冰，至清代，可資參考的古代書跡發現日豐，才使篆書一藝呈現多種體格並舉的局面。陽冰之篆書確有傳承古體，津梁後世之功，「有唐三百年以篆稱者，惟陽冰獨步」，確爲中允之評。呂總在《續書評》中更謂：「陽冰篆書，若古釵倚物，力有萬鈞，李斯之後，一人而已。」

南宋人陳槱在《負暄野錄》的〈篆法總論〉中有這樣一段的文字，「小篆，自李斯之後，惟陽冰獨擅其妙。常見眞蹟，其字畫起止處，皆微露鋒鍔，映日觀之，中心一縷之墨倍濃，蓋其用筆有力，且直下不敧，故鋒常在畫中。此蓋其造妙處也。」看來南宋時期尚有李陽冰墨蹟存世，而陳槱也正是通過墨蹟的考察，才作出「自李斯之後，惟陽冰獨擅其妙」的判斷。我們今天雖無法得見李陽冰書法墨蹟，然其書受到後世如此地推崇，「筆虎」之譽斷非虛名。

李陽冰自幼及長，始終致力於篆書的研習及古文字學的研究。他的篆書初師李斯《嶧山碑》，《嶧山碑》相傳出自秦相李斯之手。秦始皇兼併六國，建立中國第一個封建王朝後，曾多次出巡，所到之處皆勒石紀功。據載，這些刻石均出自李斯之手，計有《嶧山刻石》、《泰山刻石》、《瑯琊刻石》、《芝罘刻石》、《東觀刻石》、《碣刻石》和《會稽刻石》七種，其中《瑯琊刻石》、《泰山刻石》至今尚存，其餘原石均不存於世，今所見《嶧山刻石》等均爲後世翻刻。另有一說認爲李陽冰的篆書是受到漢代崔子玉的影響。元鄭杓《衍極》卷二關於崔子玉書法一條，其下劉有定注曰：「崔瑗字子玉，驅子也。早孤，好學，明天官歷數。善章草……篆法尤妙，有《河間相張衡碑》及《飛龍篇》。子寔能傳其業，唐李陽冰深得其理。」唐代竇蒙《述書賦注》記載，李陽冰後來見到孔子書《吳季札墓誌》的篆文，「便變化開闔，如虎如龍，勁利豪爽。」由此觀之，李陽冰並不局限於一家之法，而是廣泛涉獵，取其精華爲己所用，最後成就其獨特的篆書藝術。

另外，李陽冰長期研究古代文字，對於篆書藝術的形成涉甚多。篆書是一種古老的文字，其源流變化甚爲繁雜，因而必須正本清源，探其究竟，方可作篆。李陽冰在《上李大夫論古篆》一文中這樣寫道：「陽冰志在古篆，殆三十年。見前人遺跡，美則美矣，惜其未有點畫，但偏傍摹刻而已。緬想聖達立製造書之意，乃復仰觀俯察六合之際，焉，於天地山川，得方圓流峙之形；於日月星辰，得經緯昭回之度……常痛孔壁遺文，汲塚舊簡，年代浸遠，謬誤滋多。」對於這種現狀，李陽冰深感有刪定之責，於是刪定《說文》，自爲新義。儘管李陽冰在古文字研究領域對他這種「自爲新意」的作法予以

辯駁，其書不傳於後世，但他這種仰觀俯察自然之象，融入篆書創作之中的作法也確具新意，對於他的篆書體貌風格的形成無疑大有幫助。

李陽冰墨蹟本書法作品今已不可見，傳諸於世者唯碑版及拓本而已。在這些書蹟中又可分為碑刻、摩崖和墓誌三種不同的形式，由於歷年久遠，因而原刻碑石也大都損毀，現存者多為後代翻刻，故只能作為研究李陽冰書法的參考。相對而言，以摩崖、墓誌兩種形式保留下來的書蹟，因其損毀程度相對較小，從而顯得重要。從現存書蹟來看，其最早者當屬乾元二年（759），李陽冰在浙江繒雲縣令任上所書的《繒雲縣城隍廟記》碑，當時李陽冰四十餘歲。此碑結字長方，用筆勻淨細勁，屬李陽冰篆書風格形成的早期作品。《怡亭銘》是李陽冰與李莒共同於永泰元年（765）所書，前部篆文出自陽冰之手，而後部五行隸書銘文則出自李莒之手，因其刻於湖北武昌江中的小島，時常為水所沒，故世罕傳，損毀也較輕，故而更顯得重要。

唐代大曆年間至德宗李適與元元年

（766-784）的十餘年間，隨著李陽冰名日彰，也進入他晚年創作的高峰期。大曆二年（767）李陽冰後為族人書寫《唐栖先塋記》、《唐李氏三墳記》，二碑原成皆已毀佚，今西安碑林存者皆為宋人重刻。大曆五年（770）李陽冰撰並書《唐庾公德政碑》，原石亦不存，現存於山東冀丘縣者為金宋佑之於貞元三年依舊本重刻；大曆七年（772）書《般若台銘》，刻於福建烏石山；大曆九年（774）書《唐滑台新驛記》，原刻在河南滑縣，也不存，但有元明間刻本；建中元年（780），李陽冰為顏眞卿所書《顏氏家廟碑》篆額，又為故相崔佑甫墓誌篆蓋。

綜觀李陽冰晚年篆書遺蹟，其筆力愈加雄壯，並不一味追求筆畫的細勁勻淨，一字之中也出現筆畫的粗細變化，轉折之處也呈現出隸化的方形用筆。結字則追求平穩方正，捨棄字體顏長修美的篆書形態，這些特點在《唐栖先塋記》、《繒雲縣城隍廟記》中表現得尤為突出，與早期的《繒雲縣城隍廟記》在書法風格上有很大的不同。像大曆七年所書的《般若台銘》，其結字雖呈修長之姿，而筆畫卻更趨於粗壯，呈現敦穆弘博的氣度。

李陽冰之書得名於唐時，至宋及以後更為人所推重。宋代著名書法家、評論家朱長文在《續書斷》中將他與顏眞卿、張旭三人列入神品，並言：「當世說者皆傾伏之，以為其格峻，其氣壯，其法備，又光大於秦斯矣。……觀其遺形，如太阿龍泉，橫倚寶匣；華峰崧極，新浴秋露，不足為其威光峭拔也。」宋代修著的《宣和書譜》中〈篆書敘論〉這樣寫道：「自漢魏以及唐室，千載間寥寥相望，而終唐三百年間，又得一李陽冰，篆蹟殊絕，自謂倉頡後身，觀其字眞不愧古作者。」

李陽冰篆書實開一代風氣，後世習篆者莫不宗法，津梁後世，傳承古法，終使篆書這一古老書體成為書法藝術中的一朵奇葩，其功大焉。

閱讀延伸

黃敬雅，《李陽冰的研究》（新竹市：國興出版社，1989）。

殷蓀，〈論李陽冰（下）〉，《書法研究》35（1989年1月），頁17-30。

朱關田，〈李陽冰散考〉，《書法研究》44（1991年6月），頁10-21。

李陽冰與他的時代

年代	西元	生平與作品	歷史	藝術與文化
唐玄宗 開元元年～四年	713～716	生於陝西雲陽。字少溫。祖籍趙郡（今河北邯鄲），後移居雲陽。工篆書，擅文辭，受業於蕭穎士。	開元元年太平公主陰謀廢玄宗，後被賜死，玄宗與郭元振、高力士等殺蕭至忠、岑羲等。開元四年六月上皇（睿宗）死。	開元四年畫家李思訓卒。李思訓為唐代著名畫家，官右武衛大將軍，其子昭道亦擅青綠山水，時稱「大小李將軍」。
天寶五年	746	約此時，李陽冰步入仕途，為從九品的下級官員。初作白門尉。即今江蘇南京。	李林甫誣刑部尚書韋堅與河西、隴右節度使皇甫惟明謀立太子為帝，二人遭貶。	詩人祖詠卒。詩人杜甫入長安困居達十年。詩人元結遊淮陰。

帝王・年號	西元	李陽冰事蹟	時事	相關人物
唐肅宗 乾元二年	759	李陽冰在浙江縉雲縣令任上。秋七月，陽冰禱於城隍神，五日大雨，合境告足。八月十五日書《縉雲縣城隍廟記》，立石祀神。原石已佚今存爲宋代翻刻本。	正月，史思明在魏州稱大聖燕王，與之戰而潰，斷河陽橋以保東京。四月，史思明稱大燕皇帝，年號順天。該年江南久旱，死者甚多。	郭子儀、蕭潁士去世。唐代著名散文家、李陽冰出自其門下。六月顏眞卿任升州刺史，充浙江西道節度使兼江寧軍使。書《蔡明遠帖》。
唐代宗 寶應元年	764	李陽冰任當塗縣令。時李白寓於陽冰官舍，作《當塗李宰君畫贊》、《獻從叔當塗宰陽冰》等詩文。十一月陽冰爲李白詩集作序，名爲《唐李翰林草堂集序》。其後不書，宜官爲相歷史上僅此一例。時政局	四月，太上皇李隆基卒。肅宗亦病重，由宦官李輔國爲相。不久肅宗亡。五月李輔國爲司空兼中書，大破史朝義。李光弼進駐徐州。混亂，義軍疊起。吐蕃乘隙攻陷。	大詩人李白逝於李陽冰當塗官舍。此時書法家張旭已過世。張旭爲唐代草書代表人物。顏眞卿回朝任戶部侍郎。
永泰元年	765	五月，李陽冰撰並書《唐庚公德政碑》，原石不存，金貞元三年宋佑之依舊本重刻於山東龔丘縣。	春旱，京師斗米千錢。江南起義軍方清克歙州。吐蕃軍與回紇兵合圍涇陽，郭子儀會見回紇帥，與唐修好，遂共破吐蕃軍。	劍南節度使嚴武卒。詩人高適卒，著有《高常侍集》。杜甫離蜀東下。岑參爲嘉州刺史。
大曆五年	770	五月，李陽冰與李莒共書《怡亭銘》。亭在湖北武昌江中小島上。該銘爲裴虬撰，前段是李陽冰的篆書，後段爲李莒的隸書。此時，陽冰族侄李嘉祐任袁州刺史。	代宗與宰相元載設計縊殺魚朝恩。罷度支使，其事歸宰相統掌。	詩人杜甫卒。曾任工部員外郎，史稱杜工部。有《杜工部集》傳世。邊塞詩人岑參爲嘉州刺史。
大曆七年	772	八月，立《唐玄靖先生李含光碑》，李陽冰篆額。原石已毀，李陽冰書《般若台銘》。	盧龍將士殺節度使朱希彩，立經略副使朱泚爲帥。回紇使者在京慶肇事。	盧龍節度使朱泚入朝，領兵防秋。回紇使者又在京師肇事。
大曆九年	774	八月，李陽冰書《唐滑台新驛記》。原刻在河南滑縣，不存，今存者爲元明間的刻本。李陽冰已入京爲官，任京兆府法曹參軍。	吐蕃陷瓜州。李忠臣入據汴州。	顏眞卿書《干祿字書》、《乞御放生池碑陰記》。
大曆十一年	776	李陽冰爲《平蠻頌碑》篆額。爲《舜廟碑》篆額。	宰相元載被誅，貶王縉。以楊綰、常袞爲相。該年楊綰卒。	文學家元結卒，有《元次山文集》。顏眞卿書《八關報德記》、《宋璟碑》、《元結碑》。
大曆十二年	777	李陽冰爲《三墳記》碑，傳爲李陽冰篆額，但無款。	宰相元載被誅，貶王縉。以楊綰、常袞爲相。該年楊綰卒。	顏眞卿受詔還京，仍任刑部尚書。顏眞卿書《李玄靖碑》。
大曆十四年	779	七月，李陽冰爲《唐顏氏家廟碑》篆額。顏楷李篆，時稱二絕。時李陽冰充集賢院學士。	五月，代宗崩，太子李適即位，是爲德宗。	詩人錢起約卒於此時。起字仲文，吳興人，著有《錢考功集》。十一月韓滉爲蘇州刺史。
唐德宗 建中元年	780	八月立《唐改修吳延陵季子廟記》碑，傳爲李陽冰篆額。該年爲崔祐甫墓誌篆蓋。	德宗用楊炎議，改租庸調爲兩稅法。楊炎誣劉晏謀反，害之。回紇易汗。宰相崔祐甫卒。	該年韓滉爲蘇州刺史。元稹、賈島生。十一月韓滉出任晉州刺史。
興元元年	784	時李陽冰任將作少監。該年書《咸宜公主碑》，由李陽冰之侄李騰書寫。此時李陽冰應已不在人世。李陽冰卒年應在貞元元年至五年下限。	德宗下罪己詔。李希烈謀反，稱楚帝。朱泚改國號漢，李晟收復京師，殺朱泚。德宗還京，封李晟爲西平王。	顏眞卿被李希烈殺害，封魯國公，世稱顏魯公。書法爲一代宗師，轉運江淮粟帛入京無虛日。
貞元五年	789	十月李陽冰編《說文解字》，鏤畢立石，由李陽冰之侄李騰書寫。此時李陽冰應已不在人世。（784-789）間。該年爲陽冰卒年下限。		李泌死。韋皋遣將破吐蕃軍於台登谷，數年盡復舊境。該年唐軍收復巂州。戴叔倫卒。韋應物爲蘇州刺史。